ACTEURS CHANTANS

Dans les Chœurs.

Côté du Roi.		Côté de la Reine.	
Mesdemoiselles.	*Messieurs.*	*Mesdemoiselles.*	*Messieurs.*
Dun.	Lefebvre.	Cartou.	S. Martin.
Tulou	Le Page C.	Masson.	Le Mesle.
Delorge.		Gondré.	Bellanger.
	Laubertie.	Rôllet.	
Larcher.	Fel.	Delâtre.	Levasseur.
Cazeau.	Bourque.	Lablotiere.	Belot.
Rosalie.		Daliere.	
Le Tourneur	Duchênet	Victoire.	Chapotin.
Duperey.	Rochette.	Hery.	Favier.
Grimiaux.	Gratin.	Folliot.	Le Roy.

L'Auguste Mariage pour lequel ce Ballet a été representé, rendoit necessaire le Prologue qui le precede. C'est un Epithalame en action, qui prepare, par la réunion de L'HIMEN ET DE L'AMOUR, les trois Entrées qui le suivent.

Dans la *Premiere*, ces Dieux aimables triomphent de la ferocité d'un peuple sauvage. L'AMOUR l'éclaire. L'HIMEN le rend heureux.

Une Nimphe digne de son bonheur, saisit dans la *Seconde*, ces momens délicieux que l'Amour seul peut faire naître, pour désarmer la colere d'un Dieu terrible: Elle obtient la grace de sa Patrie, qu'un zele aveugle avoit rendue coupable, & l'Himen qui l'unit à l'Amant qu'elle adore, est une source éternelle de bienfaits pour ses Concitoyens.

Dans la *Troisiéme* enfin, L'HIMEN est l'Objet & le prix des Jeux célébrés en l'honneur de la Déesse Isis. Ils deviennent la fête de L'HIMEN, la récompense des Talens, & le bonheur de L'AMOUR.

LES FESTES DE L'HIMEN ET DE L'AMOUR;

OU

LES DIEUX D'EGYPTE,

BALLET HÉROÏQUE

Donné à Versailles le quinze Mars 1747.
Et Représenté pour la premiere fois

PAR L'ACADEMIE ROYALE DE MUSIQUE,

Le Mardi 5 Novembre 1748.

PRIX XXX. SOLS.

AUX DEPENS DE L'ACADEMIE.

On trouvera les Livres de Paroles à la Salle de l'Opera & à l'Academie Royale de Musique, rue S. Nicaise.

M. DCC. XLVIII.

AVEC APPROBATION ET PRIVILEGE DU ROY.

LES FESTES DE L'HIMEN ET DE L'AMOUR
OU
LES DIEUX D'EGYPTE.

Le Poëme est de M. DE CAHUSAC.
La Musique de M. RAMEAU.
La Danse de M. LAVAL, Compositeur des Ballets du ROI.

ACTEURS DU PROLOGUE.

L'AMOUR,	M^{lle} Coupée.
L'HIMEN,	M^{lle} Romainville.
UN PLAISIR,	M^r Poirier.
GRACES,	
PLAISIRS,	} *de la Suite de l'Amour.*
JEUX & RIS,	
VERTUS, *de la Suite de l'Himen.*	

PERSONNAGES DANSANS

LES GRACES.

M^{lles}. Carville, Courcelle, S. Germain.

JEUX ET PLAISIRS.

M^{rs}. Laval, Laurent, le Lievre, Bourgeois.
M^{lles} Puvignée, Dazenoncourt, Himblot, Briseval.

VERTUS.

M^{lles} Minot, Beaufort, Thierry, Sauvage.

LES FESTES
DE L'HIMEN
ET DE L'AMOUR,
OU
LES DIEUX D'EGYPTE.

PROLOGUE.

Le théâtre repréfente le Palais de L'AMOUR : ce Dieu est placé fur un trône de fleurs : Il eft fans armes, & il paroît plongé dans une profonde triftefſe. Les Graces, les Jeux, les Ris, & les Plaiſirs s'empreſſent autour de lui.

SCENE PREMIERE.

L'AMOUR, UN PLAISIR, LES GRACES, JEUX, RIS ET PLAISIRS.

UN PLAISIR.

DIEU charmant, eſſuyez vos pleurs ;
Les peines de l'amour font le malheur du monde.
Les Jeux, les Plaiſirs enchanteurs
Ne pouront-ils calmer votre douleur profonde ?

PROLOGUE.
UN PLAISIR, ET LE CHŒUR.

Dieu charmant, essuyez vos pleurs ;
Les peines de l'amour font le malheur du monde.

PREMIER BALLET FIGURÉ.

Les GRACES *s'efforcent de consoler* L'AMOUR : *Sa tristesse continue, elles quittent leurs parures & tous leurs ornemens qu'elles déposent aux pieds de* L'AMOUR.

L'AMOUR.

Mon trop juste dépit ne peut plus se calmer...
Eloignez-vous Plaisirs, cessez de me contraindre.

UN PLAISIR.

Le Destin en couroux doit-il vous allarmer ?
Qu'a-t'on a craindre
Quand on a le don de charmer ?

L'Envie a beau s'armer
Elle est forcée à feindre.

Qu'a-t'on à craindre
Quand on a le don de charmer ?

Un regard suffit pour éteindre
La haîne prête à s'enflâmer.

Qu'a-t'on à craindre
Quand on a le don de charmer ?

LE

PROLOGUE.

LE BALLET FIGURÉ continue.

UN PLAISIR.

Dans les ennuis, dans les allarmes,
Eh ! Pourquoi confumer vos charmes,
Quand tout vous preffe d'en jouir ?

Vos beaux yeux ne doivent s'ouvrir
Qu'à ces délicieufes larmes,
Qu'arrache à la tendreffe un excès de plaifir.

L'AMOUR.

Je perdrois toute ma puiffance !
L'Amour reconnoitroit des loix !..
Un Rival, à mon char enchaîné tant de fois,
Me verroit à fon tour fous fon obéiffance !..

UN PLAISIR, ET LE CHŒUR.

Dieu charmant, &c.

L'AMOUR.

Cruel Deftin ! Quel arrêt rigoureux !..
A l'Himen, il eft vrai, j'ai declaré la guerre,
Il régnoit en tiran fur des cœurs malheureux :

B

PROLOGUE.
Ma victoire a comblé leurs vœux.
Destin, tu me punis du bonheur de la terre.

On entend une Symphonie brillante.

L'AMOUR, ET LE CHŒUR.

Quels sons brillans font retentir ces lieux !..

L'AMOUR.

Ciel ! c'est l'Himen !

SCENE II.

L'AMOUR, L'HIMEN, SUITE DE L'AMOUR ;
VERTUS DE LA SUITE DE L'HIMEN,
qui portent les armes & le flambeau de L'AMOUR.

L'HIMEN.

Fuyez, fuyez sombre tristesse,
Laissez regner les Jeux dans cette aimable Cour,

A L'AMOUR.

Connoissez toute ma tendresse.
Je ne veux employer le pouvoir qu'on me laisse
Qu'à faire triompher l'Amour.

Fuyez, fuyez sombre tristesse,
Laissez regner les Jeux dans cette aimable Cour.

PROLOGUE.

L'AMOUR.

Qu'entens-je ! O Dieux !..

L'HIMEN.

Nos cœurs sont ils faits pour la haine ?
Le Destin m'abandonne un pouvoir glorieux :
Qu'il soit égal entre nous deux.
Ma puissance pour moi deviendroit une peine,
Si l'Amour étoit malheureux.

L'AMOUR, A L'HIMEN.

C'en est fait, ma haine expire.

ENSEMBLE.

Je ne vivrai plus que pour vous.

L'HIMEN.

J'ai soumis à mes loix deux augustes Epoux,
Leur bonheur est l'objet des vœux d'un vaste Empire,
Et l'Univers l'attend de nous.

ENSEMBLE.

Réunissons notre puissance,
Pour embellir ces nouveaux nœuds.

L'HIMEN.

Lancez, lancez vos traits.

PROLOGUE.
L'AMOUR.
Faites briller vos feux.
ENSEMBLE.
Qu'auprès d'eux les plaisirs enchaînent la constance.
Par nos soins à les rendre heureux,
Signalons notre intelligence.
L'AMOUR.
Volez Plaisirs, célébrez ce beau jour,
Volez, parez l'Himen, qu'il soit toujours aimable.

Pour rendre notre accord durable,
Vertus qui le suivez, ne quittez plus ma Cour.

Volez Plaisirs, célébrez ce beau jour,
Volez, parez l'Himen, qu'il soit toujours aimable.

SECOND BALLET FIGURÉ.

Les VERTUS rendent à L'AMOUR son arc, son carquois & son flambeau. Les GRACES & les PLAISIRS vont reprendre leurs parures. Les Graces parent L'HIMEN; L'AMOUR lui donne deux fleches dorées, & ils troquent de flambeau. Les Plaisirs parent les Vertus de Guirlandes de fleurs; ce Balet finit par l'union de l'Amour, des Graces & de l'Himen, des Plaisirs & des Vertus.

PROLOGUE.

L'AMOUR, à L'HIMEN.

Qu'on ne trouve dans l'univers
Que des Epoux heureux, & des Amans fideles.

L'HIMEN.

Ne vous servez plus de vos aîles.

L'AMOUR.

Sous mille fleurs, cachez vos fers.

ENSEMBLE.

Qu'on ne trouve dans l'univers
Que des Epoux heureux, & des Amans fideles.

CHŒUR.

Regnez, offrez-vous aux mortels
Sous des formes toujours riantes.
Que vos images triomphantes
Brillent sur les mêmes autels.

FIN DU PROLOGUE.

PREMIERE ENTRÉE.
OSIRIS.

OSiris étant né bienfaisant & amateur de la Gloire, assembla une grande armée dans le dessein de parcourir la terre, pour y porter toutes ses découvertes.... Lorsqu'il passoit par l'Ethiopie, on lui présenta des Satyres... Osiris aimoit la joie, & prenoit plaisir au chant & à la danse. Il avoit avec lui une troupe de Musiciens, & neuf filles instruites de tous les Arts.* Ainsi, Osiris voyant que les Satires étoient propres à chanter, à danser & à faire toutes sortes de jeux, il les retint à sa suite. Car d'ailleurs il n'eut pas besoin de vaquer beaucoup aux exercices Militaires, ni de s'exposer à de grands perils, parce qu'on le recevoit partout comme un Dieu, qui portoit avec lui l'abondance & la felicité. DIODORE de Sicile, Livre 1. Sect. 1re, Art. 9 **

On a imaginé qu'un Peuple instruit, respirant l'amour & le plaisir, mis en scene avec un Peuple d'Amazones sauvages, pouvoit produire un contraste

* DIODORE & les autres Auteurs les appellent *les Muses*; ce sont en effet les neuf Filles à qui les Grecs ont donné ce nom.

** On se sert de l'elegante Traduction de M. l'Abbé TERASSON.

agréable. L'exiſtence, au reſte (au même tems où vivoit Oſiris) d'un peuple d'Amazones telles à peu-près qu'on les a peintes dans cette Entrée, eſt ſuffiſamment juſtifiée par la Fable, & même par quelques Hiſtoires. *

On a pris les principaux traits du caractere d'Oſiris, de ces Vers charmans de Tibule : **

Primus aratra manu ſolerti fecit Oſiris,
 Et teneram ferro ſollicitavit humum....
Non tibi ſunt triſtes curæ, nec luctus Oſiri :
 Sed chorus, & cantus, & levis aptus amor :
Sed varii flores, & frons redimita corymbis,
 Fuſa, ſed ad teneros lutea palla pedes,
Et tyriæ veſtes, & dulcis tibia cantu,
 Et levis occultis conſcia ciſta ſacris, &c.

* Diod. Liv. 2. Art. 26 & 27, & Liv. 3 Art. 33.
** Tibule, Liv. 1. Elegie 8.

ACTEURS CHANTANS.

OSIRIS, M. Jeliote.

ORTHESIE, *Reine d'un Peuple d'Amazones sauvages.* Mlle Chevalier.

MYRRINE, *Amazone sauvage.* Mlle Gondré.

Suites d'Osiris, d'Orthesie, de Myrrine.

PERSONNAGES DANSANS.

JEUNES EGIPTIENS ET EGIPTIENNES, *Representans le Printems.*

Mlle PUVIGNÉE, F.

Mrs Dupré, F. Barrois.
Mlles Derfeuille, Chevrier, Masson, Hutte.

MOISSONNEURS, *représentans l'Eté.*

Mrs Hamoche, Mion, Matignon, Dumay.
Mlles S-Germain, Courcelle, Thiery, Minot.

SATYRES, *representans l'Automne.*

Mr LANY.

Mrs Laval, Dupré, Feuillade, Caillé, le Liévre, Laurent.

MUSES.

Mlle DALLEMAND.

Mlles Belnot, C. Parquet, Devaux, Amedée.

SAUVAGE ET SAUVAGESSES.

Mr Dumoulin, Mlle Camargo.

Mlles Dazenoncourt, Beaufort, Belnot, L. Belnot, C. *PREMIERE*

PREMIERE ENTRÉE.
OSIRIS.

Le théâtre represente d'un côté des Rochers, de l'autre des arbres mal arrangés, les uns sont sans tige, les branches de quelques autres tombent jusqu'à terre.

Dans la perspective, des rochers & l'entrée de plusieurs cavernes.

SCENE PREMIERE.
ORTHESIE, MYRRINE.

MYRRINE.

IL faut vaincre, ou subir un honteux esclavage.
Reine, ces mortels odieux
Osent braver notre courage,
Ils vont reparoître en ces lieux....
C'est du nom d'Osiris, leur chef audacieux,
Qu'ils font retentir le rivage.

LES FESTES

ORTHESIE.

Myrrine, entendois-tu ses perfides discours?...

Que ces Mortels sont redoutables !
Mon bras à mon repos doit immoler leurs jours.

Par des sermens inviolables,
J'ai promis à nos Dieux d'en terminer le cours...

Que ces Mortels sont redoutables!
Mon bras à mon repos doit immoler leurs jours.

MYRRINE.

Ce sexe ambitieux n'aspire
Qu'à l'honneur de nous asservir ;
Et c'est pour usurper l'empire
Qu'il feint de vouloir obéir.

Il regnoit en ces lieux, l'esclavage & les larmes
Etoient le prix de nos appas.
Nos meres en courroux par un juste trépas,
Vengerent les Dieux & nos charmes.

DE L'HIMEN ET DE L'AMOUR.

CHŒUR D'AMAZONES sauvages, derriere le théâtre. ORTHESIE, MYRRINE, & leurs SUITES s'y joignent.

Aux armes... Courons aux armes.
Haine implacable, arme nos bras.

Pendant ce CHŒUR, *les* AMAZONES *sauvages armées viennent en foule sur le théâtre.*

OSIRIS *arrive en même tems, avec une suite nombreuse.*

SCÉNE II.
OSIRIS, ORTHESIE, MYRRINE,
Suite d'OSIRIS, AMAZONES sauvages.

OSIRIS,

N'Ecouterez-vous que la haîne,
Quand je viens vous offrir la paix ?
Que craignez-vous charmante Reine ?
On n'a point d'ennemis quand on a tant d'attraits,
Et c'est l'Amour qui vous améne
Des cœurs soumis, & de nouveaux sujets.

Que craignez-vous, charmante Reine, &c.

ORTHESIE.

Témeraire, crains mon couroux...
Fui.. Nos Dieux & nos loix de ces lieux vous banissent

MYRRINE, ET LES AMAZONES sauvages.

Qu'ils soient enchaînés, qu'ils périssent !
Frapons: qu'ils tombent sous nos coups.

OSIRIS.

Que vous connoissez mal le pouvoir de vos charmes!
Eh ! Pourquoi recourir aux armes,

DE L'HIMEN, ET DE L'AMOUR.

Pour nous donner des fers ?
La beauté fait votre partage,
Pour nos cœurs vous êtes l'image
Des Dieux qu'adore l'univers.

Volez, volez à la victoire,
L'Amour & la Gloire
Offrent à vos attraits un triomphe plus doux.

Volez, volez à la victoire,
Laissez regner l'Amour, l'univers est à vous.

ORTHESIE.

Aux douceurs d'un frivole hommage,
Nous savons préferer une noble fierté.

Nous trouvons en ce lieu sauvage,
La Gloire dans notre courage,
Et le bonheur dans notre liberté.

Je vois tes soins comme un outrage,
Mon peuple avec moi le partage,
Qu'espere-tu de ta témerité ?

Nous trouvons, &c.

Va, crains la mort, ou l'esclavage.

LES FESTES

OSIRIS.

Je guide un peuple génereux
Qui, sans la redouter, fuit l'horreur de la guerre.
Il met tout son bonheur à faire des heureux.
Son art, cher aux Humains, orne, enrichit la terre;
Il la rend par ses soins, la rivale des cieux.
Partagez avec nous ses bienfaits précieux.

ORTHESIE.

Qu'importent ces faux biens au cœur qui les ignore.
Crois-tu par leur appas désarmer nos rigueurs ?

OSIRIS.

Amour, tu peux fléchir les plus sauvages cœurs.
C'est pour ta gloire, Amour, qu'aujourd'hui je
 t'implore. *à sa suite.*
Vous qui suivez mes pas, offrez à leurs regards
Les présens de Cerès, de Pomone & de Flore,
 Et les fruits aimables des Arts.

PREMIER BALLET FIGURÉ.

Trois differens Quadrilles representans le Printems, *l'*Eté, * *& l'*Automne, *offrent à* ORTHESIE, *toutes les especes de fleurs & de fruits.*
Ces trois troupes se perdent successivement dans les rangs des Amazones sauvages. MYRRINE *suit la premiere.*

* Les Satires de la suite d'OSIRIS representent l'Automne.

SCENE III.

OSIRIS, ORTHESIE, Suite d'Osiris. Suite d'Orthesie, Egyptiens et Egyptiennes representans les Saisons.

CHŒUR D'AMAZONES SAUVAGES
après le Ballet.

Quels doux parfums, quelles vives couleurs !

OSIRIS, A ORTHESIE.

Dans ces lieux la naissante Aurore
Répandra-t'elle en vain ses pleurs ?
Zéphire, pour fixer ses volages ardeurs,
N'y trouvera-t'il jamais Flore ?

Ce n'est que pour parer l'amante qu'il adore,
Que son souffle amoureux fait éclore les fleurs.

SCENE IV.

MYRRINE, & les Acteurs de la Scene précédente.

MYRRINE,

aux Amazones.

Peuple leger, ton cœur cesse d'être inflexible.

a Orthesie.

Une indigne pitié suspend votre courroux.
Ah ! Dussai-je périr, je cours, s'il est possible,
D'un piége trop fatal vous sauver malgré vous.

Myrrine sort par le fond du théâtre.

SCENE V.

LES MUSES de la suite d'Osiris, & les Acteurs de la Scene précédente.

SECOND BALLET FIGURÉ.

Les Muses de la suite d'Osiris, après avoir offert à Orthesie tout ce que les Arts ont inventé de rare & d'agréable, se réunissent avec les Egyptiens & Egyptiennes du premier Ballet, pour élever de riches berceaux de fleurs des deux côtés du théâtre. Ces berceaux
aboutissent

DE L'HIMEN ET DE L'AMOUR

aboutissent dans le fond à un Salon de fleurs & de verdure : Il est percé à jour, & les rameaux qui le forment sont chargés de toute sorte de fruits.

Toutes les Amazones sauvages que la crainte avoit tenues éloignées, accourent à ce Spectacle, & remplissent ce côté du théâtre. Elles portent un javelot d'une main ; elles tiennent de l'autre, des fleurs & des fruits dont les Acteurs du Ballet étoient chargés, & qu'ils ont abandonnés à ce Peuple sauvage.

CHŒUR D'AMAZONES SAUVAGES.

Quels objets enchanteurs ! Quels charmes inconnus !
 Un Dieu seul a pû les produire.
 ORTHESIE, à part.

Ils m'étonnent, sans me séduire,
Et je ne crains que ses vertus.

Les Acteurs du Ballet sortent.

SCENE VI.

OSIRIS, ORTHESIE, & leur SUITE.

OSIRIS, en approchant d'ORTHESIE.

Votre peuple, qu'inftruit la voix de la nature,
Semble oublier les fermens qu'il a faits.

ORTHESIE en réflexion.

Ciel ! Sufpendre nos coups, eft peut-être un parjure.

OSIRIS.

Ces barbares fermens offenfent vos attraits,
 Et font pour les Dieux une injure.

 Les Dieux ne nous donnent le jour
Que pour nous voir unis par les plus douces chaînes.
 Ces nœuds charmans adouciffent les peines,
Et du plaifir qui fuit, affurent le retour....

ORTHESIE.

 Aux accens d'une voix fi tendre,
 Le charme qui vient me faifir
 Dans les airs femble fe répandre.
 Aux accens d'une voix fi tendre,
 On croit refpirer le plaifir...

DE L'HIMEN ET DE L'AMOUR. 27

Quelle foiblesse ! O ciel !... Hâte toi de partir,
* Ou songe à te défendre.

OSIRIS.

** Non, frappez, ou cessez enfin de me haïr.

CHŒUR de la suite D'OSIRIS.

A l'Amour tout doit rendre hommage
Les plaisirs, le bonheur sont le prix de nos vœux.

ORTHESIE.

Le trouble que je sens seroit-il son ouvrage !
Eh ! Quel est donc ce Dieu qu'on ignore en ces lieux?

OSIRIS.

Il regne en Souverain sur toute la Nature,
Elle se ranime à sa voix,
Les jours sont plus serains, l'onde devient plus pure,
Mille charmans Concerts font retentir les bois,
Les fleurs naissent, les champs se parent de verdure :
Pour embellir la terre, il lui donne des loix.

On entend un bruit de guerre sauvage. On voit sortir des cavernes du fonds du théâtre, & paroître au sommet des rochers, une troupe d'Amazones sauvages conduite par Myrrine.

* En levant le bras pour frapper OSIRIS.
** En s'offrant aux coups D'ORTHESIE.

D ij

SCENE VII.
OSIRIS, ORTHESIE, MYRRINE, & leurs Suites.

MYRRINE, & sa Suite fondant sur Osiris.

Que notre serment s'accomplisse
Qu'Osiris périsse !
Vengeons nos Dieux irrités.

ORTHESIE qui se précipite entre Osiris & Myrrine.

O Ciel !.. Barbares, arrêtez...
Obéissez à votre Reine.

MYRRINE, & sa Suite.

Non, non, n'écoutons que la haine.
Vengeons nos Dieux irrités.

ORTHESIE.

Barbares, arrêtez,

A SA SUITE.

Accourez à la voix de votre Souveraine.
Defendez Osiris de leur rage inhumaine.

OSIRIS, ORTHESIE, Chœurs de leur suite.

Barbares, arrêtez,
Obéissez à votre Reine.

DE L'HIMEN ET DE L'AMOUR. 29

Myrrine est envelopée par la suite d'Osiris & d'Orthesie.

ORTHESIE.

Qu'on la désarme, Qu'on l'enchaîne.

Myrrine désarmée, à Orthesie.

Tu m'accables en vain, je suis libre & tu sers.
Va, ton injustice & mes fers
Sont moins à craindre que ta chaîne.

On l'emmene.

SCENE VIII.

OSIRIS, ORTHESIE, & leur suite.

OSIRIS.

Vous défendez des jours que j'offre à vos appas.
N'ayez plus d'allarmes.
Les Jeux & les Plaisirs qui marchent sur mes pas,
Contre vous sont nos seules armes.

ORTHESIE.

Eh! Que seroit sans toi l'appareil qui te suit?
C'est à la main qui les conduit,
Que les plaisirs doivent leurs charmes.

LES FESTES

OSIRIS.

Qu'entens-je?.. Je triomphe, & l'Amour est vainqueur.

ORTHESIE.

L'Amour en m'éclairant, commence mon bonheur.

OSIRIS.

Qu'à la voix d'Osiris ces Déserts s'embellissent.
Rochers affreux, disparoissez.
Volez, Zéphirs volez, aimables fleurs naissez.
Que pour s'aimer toujours nos deux Peuples s'unissent.

Le fonds du théâtre change, & représente une campagne fertile, chargée de moissons, de fleurs, & de fruits.

L'union des deux Peuples fait le sujet du dernier Divertissement.

ORTHESIE.

Heureux Oiseaux l'Amour embellit ces bocages :
Chantez son triomphe avec nous ;
A nos voix joignez vos ramages.

Si vos chants sont plus doux,
Nous serons moins volages
Et plus tendres que vous.

Heureux Oiseaux, &c.

L'entrée finit par une contre-danse générale sur le chant des Oiseaux.

FIN DE LA PREMIERE ENTRÉE.

SECONDE ENTRÉE
CANOPE.

ON célébroit en Egypte vers le Solstice d'Eté, une Fête solemnelle en l'honneur du Dieu des Eaux. Ce jour de joie étoit ensanglanté par * le sacrifice barbare d'une jeune Fille.

Les Historiens raportent que la célébre ville de Memphis fut ainsi nommée de la Fille du Roi, qui la bâtit, & les Egiptiens croïoient que cette Princesse avoit été aimée du Nil.** Ce Dieu étoit pour eux le plus redoutable. Ils pensoient ne devoir qu'à sa puissance la fécondité ou la sterilité de la terre. Il avoit d'ailleurs obtenu, *** par l'artifice de ses Prêtres, la superiorité sur le Dieu même des Chaldéens, auquel toutes les idoles des autres Nations l'avoient cedée.

C'est sur ces materiaux qu'on a imaginé cette Entrée. On a cru entrevoir dans ce fonds (s'il étoit bien traité) cet intérêt théatral qui remue le cœur, quelques-unes de ces situations prétieuses qui donnent une libre carriere au génie du Musicien, & un Spectacle d'autant plus agréable, qu'il n'est en partie, que l'image d'un des effets surprenans de la nature.

* On ignore quand & pourquoi cet horrible sacrifice fut institué. Les Auteurs se taisent encore sur le tems & sur les motifs de son abolition.
** Il nâquit un fils de leurs amours, qui donna son nom à l'Egypte. Le Dieu du Fleuve après avoir successivement porté plusieurs noms differens, retint enfin celui de *Nil* de *Nilée*.
*** Ruffin, *Hist. Ecclesiast.* liv. 11. chap. 26.

ACTEURS CHANTANS.

CANOPE, *Dieu des Eaux*, Mr le Page.
AGERIS, *Dieu de sa Suite.* Mr De la Tour.
MEMPHIS, *jeune Nymphe*, Mlle Romainville.
LE GRAND-PRESTRE
 du Dieu CANOPE, Mr Albert.
DIEUX ET NAYADES.
EGYPTIENS.
EGYPTIENNES.

PERSONNAGES DANSANS.

SACRIFICATEURS.

Mr. LYONNOIS.
Mrs Laval, Matignon, Dumay, le Lievre, Hamoche, Feuillade.

PEUPLES DE LA SUITE DE CANOPE.

Mr. DUPRÉ.
Mrs Caillez, Mion, Laurent, Bourgeois.
Mlle. LYONNOIS.
Mlles Amedée, Devaux, Sauvage, Belnot, L. Belnot, C.

SECONDE

SECONDE ENTRÉE.
CANOPE.

Le théâtre représente un bocage sur les bords du fleuve ; on voit dans la perspective les cataractes, & la chaîne de Montagnes qui sépare l'Egypte de l'Ethiopie.

SCENE PREMIERE.
*CANOPE, AGERIS.
AGERIS.

L'Egypte dans ce jour croit vous rendre propice,
En offrant sur ces bords un nouveau sacrifice.
On choisit la victime, & le sang va couler.
Cette fête cruelle est pour vous un outrage,
La verrez-vous sans la troubler ?

* CANOPE porte un habit de simple Egyptien.

LES FESTES

CANOPE.

Mon ame est toute entiere à l'objet qui m'engage.
L'Amour retient mon bras vengeur,
D'un vil peuple aveuglé, je dédaigne l'hommage,
Et je ne sens que mon bonheur.

AGERIS.

Un Dieu qui soupire
Est sûr d'être écouté.
Dans son hommage la beauté
Trouve tout ce qu'elle désire.

Un Dieu qui soupire
Est sûr d'être écouté.

CANOPE.

Juge mieux du beau feu que ma flâme a fait naître,
Memphis ne voit en moi qu'un mortel amoureux :
Sous le nom de Nilée, en m'offrant à ses yeux,
Le Dieu ne s'est point fait connaître.

L'éclat de la Grandeur suprême
N'a point touché l'objet dont je suis enchanté,
L'éclat de la Grandeur suprême
N'a point séduit sa vanité ;
Quelle felicité !

DE L'HIMEN ET DE L'AMOUR. 35
Je ne dois son cœur qu'à moi-même.

Il est tems de me découvrir...
Elle vient, & je vais jouir
Du plaisir de combler les vœux de ce que j'aime.
AGERIS sort.

SCENE II.
CANOPE, MEMPHIS.
MEMPHIS.

AH! Nilée, est-ce vous? Je tremble, je frémis!..
Le sort doit aujourd'hui déclarer la victime
CANOPE.
Ce Sacrifice n'est qu'un crime.
MEMPHIS.
L'Egypte le croit juste, & le Ciel l'a permis.
Un Dieu terrible nous menace.
Je l'ai vû cette nuit... Ce souvenir me glace.
CANOPE.
Est-il des Dieux assez puissans,
Pour détruire un bonheur qu'avec vous je partage?
MEMPHIS.
Hélas! Un doux sommeil avoit charmé mes sens.
Autour de moi les songes bienfaisans

E ij

Ne retraçoient que votre image...
Tout-à coup, le tonnerre éclate dans les airs,
La foudre perce le nuage...
Le Dieu s'offre à mes yeux précédé des éclairs.

 Le croiriez-vous ? Ce Dieu barbare
 Sembloit avoir pris tous vos traits.
 Il approche. Mon cœur s'égare...
Je veux fuir... La frayeur de mon ame s'empare,
Et le réveil détruit ces terribles objets.

CANOPE.

 Un Songe qui cause nos craintes
 N'est souvent qu'un présage heureux.
L'instant, où nous croyons l'Amour sourd à nos plaintes,
Est l'instant qu'il choisit pour couronner nos feux.

 Un Songe qui cause nos craintes.
 N'est souvent qu'un présage heureux.
Connoissez votre Amant, & n'ayez plus d'allarmes...

CHŒUR *derriere le théâtre, dans l'eloignement.*

Quelle victime ! O ciel !... Malheureuse Memphis !...

MEMPHIS.

Nilée, entendez vous ces cris ?...

DE L'HIMEN ET DE L'AMOUR. 37
Chœur derriere le théâtre qui paroît s'approcher.

Dieu puissant, pardonne à nos larmes...
Quelle victime! O ciel! Malheureuse Memphis.

CANOPE.

Justes Dieux! C'est son sang qu'on oseroit répandre!
Barbares!... C'est à moi, Memphis, à vous défendre.
Ce Peuple odieux va me voir.
<div align="right">*Il sort.*</div>

MEMPHIS qui le suit.

Où courez-vous? Hélas! Qu'osez vous entreprendre?
Il va périr.. Nilée?.. Il ne peut plus m'entendre...
Rien ne manque à mon désespoir.

SCENE III.

MEMPHIS.

Veille Amour, veille sur les jours
Du fidele Amant que j'adore :
Vole Amour, vole à son secours,
C'est pour lui seul que je t'implore.

SCENE IV.
MEMPHIS, LE GRAND PRESTRE DU DIEU CANOPE, PRESTRES, PEUPLES D'ÉGYPTE.

LE GRAND PRESTRE.

JE gémis des rigueurs du sort.
Memphis, l'Urne fatale a proscrit votre vie.

MEMPHIS.

Si je la perds pour la Patrie.
Frappez, je ne crains point la mort.

BALLET FIGURÉ.

Les Prestres du Dieu Canope élévent sur les bords du fleuve un autel de gazon, & y placent tout ce qui est necessaire pour le Sacrifice.

Les femmes Egyptiennes entourent Memphis, & la parent de guirlandes de fleurs, en déplorant le malheur de la Victime.

HYMNE
Au Dieu du Fleuve.
LE GRAND-PRESTRE
Alternativement avec les Chœurs.

Dieu bienfaisant, puissent tes eaux fécondes
Se répandre à jamais dans ces climats serains. *
L'Astre du jour, si tu ne le secondes,
Fait en vain sur nos champs briller ses feux divins.
L'abondance ne suit que le cours de tes ondes
 Tu tiens dans tes grottes profondes.
Les trésors de la terre & le sort des humains.

* Te propter nullos tellus tua postulas Imbres,
 Arida nec pluvio suplicat herba Jovi. *Tib. Eleg.* 8. *du Liv.* 1.

SCENE V.

On place la Victime sur l'autel. Le Grand-Prêtre saisit le coûteau sacré. Il leve le bras.... Tout-à-coup le ciel s'obscurcit: Il part des cataractes, & du milieu du fleuve des éclats pareils à ceux du tonnerre. Les flots se soulevent, & forment un débordement formidable.

On voit le Dieu sur un char traîné par des crocodiles s'élancer du haut des cataractes, jusqu'au milieu du fleuve. Il est entouré de toute sa Cour.

LE DIEU CANOPE, sa Suite au milieu du Fleuve,
MEMPHIS évanouie sur l'autel,
LE GRAND-PRESTRE.
PRESTRES, PEUPLES D'ÉGYPTE.

CANOPE,
Alternativement avec sa Suite.

Impetueux torrens,
D'un Dieu vengeur signalez la colere.
Que la mort pour punir la terre,
Vole sur les aîles des vents.

LE GRAND-PRESTRE
avec les PRESTRES
& les PEUPLES.

Ciel! O ciel! Quels débordemens!
Tout périt. Dieu terrible, apaise ta colere,
Ecoute nos gémissemens.

CANOPE

DE L'HIMEN ET DE L'AMOUR.

CANOPE, au milieu du fleuve.

Peuple aveugle, peut-on m'honorer par un crime !
N'apprendras-tu jamais à connoître les Dieux ?
Fuis & respecte la victime.
Entraîne loin de moi tes Prêtres odieux.

CHŒUR DE PRESTRES ET DE PEUPLES.

Fuyons tous, fuyons tous.

Les PRESTRES *& le* PEUPLE *fuyent, la suite de* CANOPE *descend sous les eaux, les flots se retirent.*

SCENE VI.

CANOPE, MEMPHIS évanouie sur l'Autel.

CANOPE.

Quel spectacle touchant pour une ame sensible !
Il descend du char.
Belle Memphis, le ciel, l'onde, tout est paisible.
Un Dieu qui vous adore embrasse vos genoux.

MEMPHIS.

Quelle voix au jour me rapelle ?...
Où suis-je !.. Cher Nilée.. Ah ! Quelle erreur cruelle ?..
Songe terrible ! Helas !.. Ciel ! en qui m'offrez-vous
Des sons, & des rapports si doux !

LES FESTES.

CANOPE.

Memphis, n'en doutez point, c'est votre amant lui-même.

MEMPHIS.

Vous trompez mes regards, sans surprendre mon cœur...
Ah! Je ne vois qu'un Dieu qui comble ma terreur,
 Sous les traits de l'amant que j'aime.

Dieu redoutable, hélas! Laissez-vous désarmer;
Ne le punissez pas d'avoir charmé mon ame.
Tout doit vous attendrir en faveur de ma flâme,
Par vous-même cent fois j'ai juré de l'aimer...

 Cher Amant, je serai fidele,
Dût le ciel en courroux m'accabler de tourmens:
A la face du Dieu qui reçut mes sermens,
 Ma flâme te les renouvelle.

CANOPE.

Vous pénétrez mon cœur de plaisir & d'amour.
Une erreur trop long-tems a causé vos allarmes.
Je vous vis sur ces bords, je brulai pour vos charmes;
Sous le nom d'un mortel, j'esperai qu'à mon tour...

MEMPHIS.

Qu'entens-je! O ciel! Quel heureux jour!

Mon cœur parloit en vain, & je n'ofois le croire.

ENSEMBLE.

Vous m'aimez, je n'en puis douter.
Quel bonheur ! Quelle gloire !
Tout ce qui pouvoit me flatter
Embellit ma victoire.

MEMPHIS.

Croyez-vous que j'oublie un peuple malheureux,
Lorfque mon bonheur eft extrême ?
Je dois jouir du bien fuprême,
De porter jufqu'à vous fon encens, & fes vœux.

CANOPE.

Amour ! Ah ! De quel cœur m'as-tu rendu le maître !
Memphis, vous allez me connaître.
Tout va fe reffentir du bonheur de mes feux.
Ce n'eft qu'en faifant des heureux
Que l'on peut meriter de l'être.

Vous qui m'obéiffez, accourez à ma voix,
Venez, chantez mes feux, & célébrez mon choix.
Et vous Peuples, ceffez de craindre ma colere.
Venez, accourez à ma voix :
Nilée à Memphis à fçu plaire ;
Sous ce nom déformais, je vous donne des loix.

SCENE VII.

Le Dieu CANOPE, MEMPHIS, DIEUX ET NAYADES du Fleuve, Peuples Egyptiens qui forment le Divertissement.

Entrée de la suite de CANOPE.

CANOPE, MEMPHIS.

Tendre Amour, dans tes chaînes,
s'il en coute des soupirs,
Tu répans sur les peines
Tous les attraits des plaisirs.
Les langueurs,
Et les pleurs
Conduisent aux faveurs.

Les amours
Font toujours
Le charme des beaux jours.

CHŒUR. *On danse.*

Tendre amour, &c.

UNE EGYPTIENNE.

Amour, lance tes traits, fais triompher tes feux;
Pour le bonheur du monde assure ta victoire.

On voit toujours regner les plaisirs & les jeux,
La paix, l'abondance & la gloire
Sous les loix d'un amant heureux.
Amour lance tes traits, &c.

FIN DE LA SECONDE ENTRÉE.

TROISIEME ENTRÉE
ARUERIS OU LES ISIES.

ARUERIS, reconnu chez les Egyptiens pour le Dieu des Arts, étoit fils D'OSIRIS & D'ISIS. Plutarque, qui rapporte sa naissance extraordinaire, dit que ce Dieu fut le modele sur lequel les Grecs firent leur Apollon.

Les *Isies* ou *Isiennes* étoient des Fêtes célèbres instituées en l'honneur de la Déesse ISIS, que les Egyptiens honoroient comme la Déesse universelle. * Les Historiens parlent de cette solemnité d'une maniere peu avantageuse. Cependant les Egyptiens passoient pour le peuple le plus sage de la terre, & les Prêtres d'Isis étoient, selon Diodore & Plutarque, des Philosophes extrêmement rigides. Ces Fêtes au reste, étoient *un mystere impénétrable*. Pausanias raconte qu'un homme de Copte mourut subitement pour avoir voulu en révéler les secrets. Ces particularités ont fait présumer que dans leur institution, elles étoient telles à peu-près qu'on les a mises en scene. Les reproches des Historiens ne tombent, sans doute, que sur les abus qui s'y étoient glissés depuis : Ne peuvent-ils pas corrompre les établissemens les plus respectables ?

* Elien, Hist. des Animaux, Liv. 10. Chap. 23.
Apulée, Liv. 11. de ses Métam.

ACTEURS CHANTANS.

ARUERIS, *Dieu des Arts*,　　Mr Jeliote.
ORIE, *jeune Nymphe*,　　Mlle. Fel.
UN EGYPTIEN,　　Mr Person.
UN BERGER EGYPTIEN,　　M. Poirier.
UN TROISIÉME EGYPTIEN,　　Mr Lamarre.
UNE BERGERE EGYPTIENNE.　Mlle Coupée.
UNE EGYPTIENNE,　　Mlle. d'Aliére.

PERSONNAGES DANSANS.

PAS DE CINQ.

Mlles. CAMARGO, DALLEMAND.

Mrs LANY, DUMOULIN, TESSIER.

Mlle Puvignée F.

Mlle Lyonois.

M Device.

Mrs Laval, Hamoche ;

Mlles St. Germain, Courcelles ;

Mrs Caillez, Feuillade ;

Mlles Thiery, Puvignée ;

Mrs Dumay, Dupré ;

Mlles Desnoncourt, Minot.

TROISIEME ENTRÉE.
ARUERIS
OU LES ISIES.

Le théâtre représente un amphithéâtre de verdure : A travers la colonade du fonds, on découvre une plaine fertile, coupée de bois, de prés, de ruisseaux, & bornée par des côteaux agréables.

SCENE PREMIERE.
ARUERIS.

E bonheur de la Terre est le bien où j'aspire,
Les Talens vont prêter des charmes aux loisirs :
J'assure en fondant leur Empire,
Des armes à l'Amour, aux Mortels des plaisirs.

LES FESTES

Le Dieu des Arts est l'apui de ta gloire
 Tendre Amour, seconde ses vœux.
 Eclaire l'objet de mes feux,
L'erreur qui le séduit balance ma victoire ;
 Que ton flambeau brille à ses yeux.

SCENE II.
ARUERIS, ORIE.

ORIE.

INgrat, pour les beaux arts votre amour se signale,
 Dans les Jeux que vous ordonnés.
 Le prix dont vous les couronnés
Ne m'annonce que trop une heureuse rivale.

ARUERIS.

Les Talens à l'envi, par d'agréables jeux,
Vont célébrer d'Isis la gloire & la naissance,
Et des vainqueurs, l'Amour doit couronner les
 vœux.
 Je leur offre la récompense,
 Qui peut seule être digne d'eux.
Les dons les plus brillans sont votre heureux
 partage.
Dédaignez-vous le prix qui leur est présenté ?
 ORIE.

DE L'HIMEN ET DE L'AMOUR.

O R I E.

Ces foibles dons fur la beauté
Doivent-ils avoir l'avantage ?

A R U E R I S.

A nos cœurs la beauté porte les premiers coups,
Son aimable empire fur nous
Triomphe de l'indifference ;
Mais à des traits plus fûrs & peut-être plus doux,
L'amour conftant doit fa puiflance.

O R I E.

Eh ! Quels font ces traits précieux ?
Leur pouvoir doit me faire envie,
Puifqu'ils font fi chers à vos yeux.

A R U E R I S.

L'art des talens, aimable Orie,
Bannit l'ennui de nos loifirs.
Il faut, comme à la terre, à la plus belle vie,
Ces charmes variés d'où naiffent les plaifirs.

Cette plaine vafte & feconde
Ne préfente à nos yeux qu'une froide beauté ;
Mais l'azur des cieux répeté
Dans le criftal brillant de l'onde,
Les bois, les valons, les côteaux,
L'émail des fleurs, & la verdure
Rendent toujours riant, par leurs divers tableaux,
Le Spectacle de la nature.

G

LES FESTES

ORIE.

L'Amour suffit aux cœurs qu'il fait bien enflâmer.

ARUERIS.

Ah! Je vous aime Orie, autant qu'on peut aimer...

ORIE.

De ces Jeux solemnels quel est donc le mystere?

ARUERIS.

Souvent la sagesse des Dieux
Cache le bien qu'elle veut faire
Sous un voile misterieux.

ORIE.

Mais peut-être qu'aux loix d'un Vainqueur odieux...

ARUERIS.

N'en recevez que de vous-même.

Entrez dans la carriere, embelissez nos Jeux.

Le triomphe de ce que j'aime
Est le seul qui manque à mes vœux.

Entrez dans la carriere embelissez nos Jeux.

ORIE.

Je puis tout oser pour vous plaire...
Ah! C'est vainement que j'espere:
Mes Talens négligés doivent trop m'allarmer.

DE L'HIMEN ET DE L'AMOUR.

Hélas ! Quand leur secours me devient necessaire
Je n'ai plus que celui d'aimer.

ARUERIS.

C'est le plus enchanteur. Lui seul les fait tous naître.

Eh ! Que seroient les Talens sans l'Amour ?
Il les inspire, il les force à paroître,
Il leur prête ses traits, les place dans leur jour,
Et sa flâme est leur premier Maître.

On entend le Prélude de la Fête.

ORIE à part.

On vient. Triomphe Amour, dissipe son erreur.

ORIE sort.

SCENE III.

ARUERIS, EGYPTIENS chantans, danfans, & jouans de toutes fortes d'inftrumens.

Entrée d'Egyptiens et d'Egyptiennes, qui viennent difputer le prix des Arts, & des Talens.

ARUERIS.

Vos plaifirs, & votre allegreffe
Sont pour Ifis l'encens le plus flatteur ;
Que fa gloire, & votre bonheur
Eclatent dans les Jeux que j'offre à la Déeffe.

ARUERIS fe place fur un trône élevé fur le devant du théâtre, & le Peuple fur les gradins des deux Amphitéâtres. Les Joueurs d'inftrumens font dans la Gallerie du fonds, & la Danfe par Quadrilles, occupe les deux côtés du théâtre.

HYMNE A ISIS, pour le prix de la Voix.

UN BERGER EGYPTIEN.

Brillez Sons enchanteurs, & volez jufqu'aux cieux;
De la divine Ifis célébrez la mémoire.

DE L'HIMEN ET DE L'AMOUR.

UN EGYPTIEN.

Que les échos de cet Empire heureux,
Retentissent de sa gloire.

DEUX EGYPTIENNES.

Le bonheur régne, ou fuit au gré de ses désirs,
Elle rend la terre féconde.

UN EGYPTIEN & LES DEUX EGYPTIENNES.

Aquilons furieux, & vous tendres Zéphirs,
A sa voix, vous volez sur l'onde.

LES DEUX EGYPTIENS, ET LES DEUX EGYPTIENNES.

Elle donne aux Mortels la paix & les plaisirs,
Des Dieux à l'Univers, & des Maîtres au Monde.

QUINQUE en assaut, sur lequel les CHŒURS reprennent.

Brillés, Sons enchanteurs, & volez jusqu'aux cieux.
De la Divine Isis, célebrez la mémoire.
Que les échos de cet empire heureux,
Retentissent de sa gloire.

PREMIER BALLET FIGURÉ.

Les Joueurs d'Instrumens disputent par differens Airs, le prix de la Musique. *

Et les Egyptiens dansans, disputent sur ces mêmes airs, le prix de la Danse.

* Tous ces Airs sont des assauts de divers Instrumens qui prennent les uns sur les autres.

LES FESTES
AIRS PARODIÉS DU BALLET,
pour la Dispute du Prix de la Voix.

UNE BERGERE EGYPTIENNE.

L'Amant que j'adore
Alloit former de nouveaux nœuds ;
J'entendis des oiseaux heureux,
Les chants amoureux
Au lever de l'aurore.

J'imitai leurs accens,
Mon Amant courut pour m'entendre,
Mes sons touchans
L'ont rendu fidele, & plus tendre,
Je dois mon bonheur à mes chants.
On continue le Ballet.

UN BERGER EGYPTIEN
Jouant de la Musette.

Ma Bergere fuyoit l'amour ;
Mais elle écoutoit ma musette.
Ma bouche discrette
Pour ma flâme parfaite,
N'osoit demander du retour.
Ma Bergere auroit craint l'amour ;
Mais je fis parler ma musette.

DE L'HIMEN ET DE L'AMOUR.

Ses sons plus tendres chaque jour
Lui peignoient mon ardeur secrette :
Si ma bouche étoit muette,
Mes yeux s'expliquoient sans détour.

Ma Bergere écouta l'amour,
Croyant écouter ma musette.

Le Ballet continue. Il est interrompu par ORIE.

SCENE DERNIERE.
ARUERIS, ET ORIE.

ORIE.

Pour entendre ma voix, Peuple, suspens tes Jeux.
Naissez du transport qui me presse,
Naissez Accens harmonieux.
Charmes du sentiment, divine, & douce yvresse,
Passez dans mes chants amoureux.

Enchantez l'Amant que j'adore,
Sons touchans, secondés mes feux.
Allez jusqu'à son cœur, rendez plus tendre encore
L'amour qui brille dans ses yeux.

Sons brillans, hâtez-vous d'éclore,
Volez, soyez l'image des Zéphirs.
Amusez l'Amant que j'adore :
Volez, soyez l'image des Zéphirs.

Peignez le doux penchant qui les ramene à Flore,
Gardez-vous d'exprimer leurs volages soupirs.
Qu'à jamais mon Amant ignore
Si l'inconstance a des plaisirs.

TOUS LES CHŒURS.

Ciel, quels accens !...

LES CINQ *qui ont disputé le Prix de la Voix.*

Triomphez, belle Orie.

TOUS.

Remportez le prix de la voix.

LES CINQ.

Loin de nos cœurs les tourmens de l'Envie,
L'amour seul nous donne des loix.

* ARUERIS, *avec* LES CHŒURS & LES CINQ.

Triomphez, belle Orie,
Remportez le prix de la Voix.

ARUERIS.

A l'objet de vos vœux vous allez-être unie,
Et sa félicité ne dépend que de vous.

* Il donne à ORIE une Couronne de Mirthe.

ORIE.

DE L'HIMEN ET DE L'AMOUR.

ORIE.

A l'Amour je dois ma victoire.
C'est pour lui dans ces jeux que j'ai cherché la gloire,
Et c'est de votre main que j'attens un Epoux.

ARUERIS, en lui offrant la main.

Je partage le prix d'un triomphe si doux !
Et vous Peuple aimable,
L'Himen va couronner vos efforts généreux.
Venez, qu'une chaîne durable
Vous unisse & vous rende heureux.

SECOND BALLET FIGURÉ.

Tous ceux qui ont disputé les differens Prix des Arts forment ce Ballet, ARUERIS ET ORIE les unissent à l'objet de leur tendresse.

UN EGYPTIEN.

Belles, amusez vos amans
Vous les verrez toujours fideles.

Sur les pas des Talens,
Les plaisirs renaissans
Donnent aux nœuds les plus constans
Le charme des chaînes nouvelles.
Belles, amusez vos amans
Vous les verrez toujours fideles.

H

Les Graces triomphent du tems,
En fixant les Jeux auprès d'elles.

Belles, amufez vos amans
Vous les verrez toujours fidéles.

LE BALLET FIGURÉ continue.

*ARUERIS, alternativement avec ORIE,
ET LES CHŒURS.*

Himen, c'eft le jour de ta gloire,
Vole, allume tes feux au flambeau de l'Amour.

Qu'à jamais de cet heureux Jour
Les Jeux, & les Plaifirs confacrent la mémoire.

Himen, c'eft le jour de ta gloire,
Vole, allume tes feux au flambeau de l'Amour.

F I N.

APPROBATION.

J'AI lû par ordre de Monfeigneur le Chancelier, une réimpreffion du Ballet *des Fêtes de l'Himen & de l'Amour ; ou les Dieux d'Egypte*, & je l'ai trouvé exactement conforme à l'Edition qui en a été faite par exprès commandement du Roy. A Verfailles, ce 5 Octobre 1748.

DEMONCRIF.

PRIVILEGE DU ROY.

LOUIS par la grace de Dieu, Roy de France & de Navarre : A nos amés & feaux Conseillers, les Gens tenans nos Cours de Parlemens, Maîtres des Requêtes ordinaires de nôtre Hôtel, Grand'Conseil, Prevôt de Paris, Baillifs, Sénéchaux, leurs Lieutenans Civils, & autres nos Justiciers qu'il appartiendra, Salut. Nôtre très-cher & bien amé le Sieur LOUIS-ARMAND EUGENE DE THURET, cy-devant Capitaine au Regiment de Picardie ; Nous a fait représenter que, par Arrest de nôtre Conseil du 30 May 1733. Nous avons revoqué le Privilege qui avoit été accordé au Sieur le Comte & ses Associez, pour raison de l'Academie Royale de Musique, ses circonstances & dépendances, & rétabli ledit Privilege en faveur dudit Sieur Exposant, pour en joüir par lui, ses Associez, Cessionnaires & ayans-cause aux charges & conditions portées par ledit Arrest, pendant le temps & espace de vingt-neuf années, à compter du premier Avril de ladite année 1733 & que pour l'exploitation dudit Privilege, ledit Sieur Exposant se trouve obligé de faire imprimer & graver les Paroles & la Musique des Opera qui doivent être représentés ; mais que pour cet effet il a besoin de notre Permission & des Lettres qu'il Nous a très humblement fait supplier de lui accorder. A CES CAUSES, voulant favorablement traiter ledit Exposant : Nous lui avons permis & permettons par ces Presentes de faire imprimer & graver les *Paroles & Musique des Opera, Ballets & Fêtes* qui ont été ou qui seront repr-esentés par l'*Academie Royale de Musique*, tant séparément que conjointement en tels Volumes, forme, marge, caractere, & autant de fois que bon lui semblera, & de les faire vendre & debiter par tout notre Royaume ; pendant le temps de vingt-neuf années consecutives à compter du jour de la datte desdites Présentes. Faisons defenses à toutes personnes, de quelque qualité & condition qu'elles soient d'en introduire d'Impression ou Gravure Etrangere dans aucun lieu de notre obéïssance : Comme aussi à tous Imprimeur, Libraire, Graveurs, Imprimeurs, Marchands en Taille-Douce, & autres de graver, ni faire graver, imprimer, ou faire imprimer, vendre, faire vendre, débiter ni contrefaire lesdites Impressions, Planches & Figures de Paroles, de Musique des Opera, Ballets & Fêtes, qui ont été ou qui seront representez par ladite Academie Royale de Musique, tant séparément que conjointement en tout ni en partie, sans la permission expresse & par écrit dudit Sieur Exposant, ou de ceux qui auront droit de lui ; à peine de confiscation, tant des Planches & Figures, que des Exemplaires contrefaits & des Ustanciles qui auront servi à ladite contrefaçon, que Nous entendons être saisis en quelque lieu qu'ils soient trouvez ; de dix mille livres d'amende contre chacun des Contrevenans, dont un tiers à Nous, un tiers à l'Hôtel-Dieu de Paris, l'autre tiers audit Sieur Exposant, & de tous dépens, dommages & intérêts, à la charge que ces Présentes seront enregistrées tout au long sur le Registre de la Communauté des Libraires & Imprimeurs de Paris, dans trois mois de la datte d'icelles ; que la Gravure & Impression desdites Paroles & Opera sera faite dans notre Royaume & non ailleurs, en bon papier & beaux caracteres, conformément aux Reglemens de la Librairie, & notamment à celui du dix Avril 1725. & qu'avant de les exposer en vente les Manuscrits gravés ou imprimés seront remis dans le même état où les Approbations auront été données ès mains de notre très-cher & feal Chevalier Garde des Sceaux de France, le Sieur Chauvelin ; & qu'il en sera ensuite remis deux Exemplaires de chacun dans notre Bibliotheque publique, un dans celle de notre Château du Louvre, & un dans celle de notre très-cher & feal Chevalier Garde des Sceaux de France, le Sieur Chauvelin : Le tout à peine de nullité des Présentes ; Du contenu desquelles Vous mandons & enjoignons de faire joüir ledit Sieur Exposant, ou ses Ayants-cause, pleinement & paisiblement sans souffrir qu'il leur soit fait aucun trouble ou empêchement. Voulons que la Copie desdites Présentes, qui sera imprimée tout au long au commencement ou à la fin desdites Paroles ou Opera, soit tenue pour dûement signifiée ; & qu'aux Copies collationnées par l'un de nos

amés & féaux Conseillers & Secretaires, foy soit ajoûtée comme à l'Original. Commandons au premier notre Huissier ou Sergent, de faire pour l'exécution d'icelles tous Actes requis & necessaires, sans demander autre permission, & nonobstant Clameur de Haro, Chartre Normande & Lettres à ce contraires. Car tel est nôtre plaisir. Donné à Fontainebleau le douziéme jour de Novembre, l'An de Grace mil sept cent trente-quatre, & de notre Regne le vingtiéme : *Et plus bas*, Par le Roy en son Conseil. Signé SAINSON, avec paraphe.

Regiftré *sur le Registre VIII. de la Chambre Royale des Libraires & Imprimeurs de Paris, N. 797. fol. 779. conformément aux anciens Réglemens, confirmés par celui du 28 Février 1723. A Paris le 23 Novembre 1734.*
G. MARTIN, *Syndic.*

De l'Imprimerie de la Veuve DELORMEL, & Fils, Imprimeur de l'Academie Royale de Musique, ruë du Foin à Sainte Geneviéve, & à la Colombe Royale.

www.ingramcontent.com/pod-product-compliance
Lightning Source LLC
Chambersburg PA
CBHW071435220526
45469CB00004B/1541